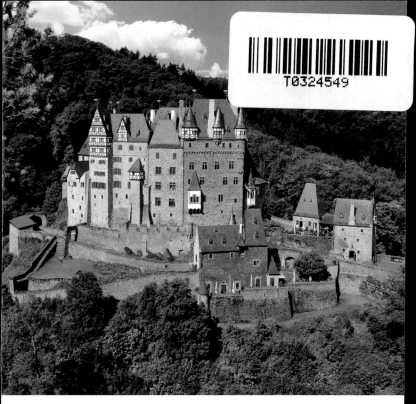

▲ *Ostseite der Burg mit den Kempenicher und Rodendorfer Häusern*

Ganerbenburg, in der mehrere Linien des Hauses Eltz in einer Erb- und Wohn-gemeinschaft zusammenlebten. Burgfriedensbriefe regelten das friedliche Zusammenleben der Ganerben, ihre Rechte und Pflichten sowie Verwaltung und Unterhaltung der Burg. Der älteste dieser Briefe, der erhalten geblieben ist, stammt aus dem Jahr 1323. Unter Ganerbe (frühdeutsch *ganarpeo*) ist ein Miterbe als Glied einer Erbengemeinschaft zu verstehen, die auf einem ein-geteilten Erbe zusammenlebt. Ein gemeinsamer Haushalt war nicht die Regel; die Ganerben lebten auf der Basis der Nutzteilung (der sogenannten Mutscharung) getrennt.

Im 14. Jahrhundert versuchte der aus dem Hause Luxemburg stammende *Kurfürst Balduin von Trier*, ein Onkel Karls des Vierten, in seinem Kurfürstentum mit den Zentren Trier, Koblenz und Boppard den Landfrieden durchzusetzen. Die freie Reichsritterschaft widersetzte sich dieser Politik des Kurfürsten. Sie sah darin eine Einschränkung ihres Rechtes auf die Fehde. Daher schlossen am 15. Juni 1331 die Ritter der Burgen Waldeck, Schöneck, Ehrenburg (alle drei vom Hunsrück) und Eltz ein Schutz- und Trutzbündnis. Sie verpflichteten sich darin, insgesamt 50 schwer bewaffnete Reiter neben ihren Burgbesatzungen zum Kampf gegen den Kurfürsten zu stellen. Im gleichen Jahr begann Balduin mit der Niederwerfung dieses Ritterbündnisses und ließ auf einem der Burg Eltz vorgelagerten Felsvorsprung eine Belagerungsburg, die **Trutz**- oder **Baldeneltz** erbauen, einen rechteckigen, zweigeschossigen Wohnturm, wie er für kleinere Anlagen Balduins typisch war, mit Wehrgang, Doppeltor mit spitzbogigem Eingang und dreiseitigem Zwinger. Von dort ließ er Eltz mit Kugeln von der Art, wie sie im Innenhof der Burg noch heute liegen, durch Katapulte beschießen. Durch Abschneidung der Versorgungswege konnten die Eltzer zur Aufgabe gezwungen werden; auf ähnliche Weise wurden auch die drei Hunsrückburgen zur Kapitulation veranlasst. 1333 baten die Eltzer Herren um Frieden. Am 9. Januar 1336 wurde die »Pax de Eltz«, der Eltzer Friede, geschlossen und die Eltzer Fehde blieb in der Hand des Kurfürsten Balduin, der 1337 *Johann von Eltz* zu ihrem Erbburggrafen ernannte. *Kaiser Karl IV.* selbst gab die Burg 1354 dem Kurfürsten Balduin zum Lehen und bestätigte dies auch dessen Nachfolger *Boemund*. Damit waren aus den Hochfreien von Eltz (freie Reichsritter dynastischer Herkunft) kurtrierische Lehensleute geworden, die aus der Hand des Kurfürsten die Burg Eltz wie auch Baldeneltz zum Lehen nehmen mussten.

Die Eltzer Fehde blieb in der Geschichte der Burg Eltz die einzige militärische Auseinandersetzung von Bedeutung.

Im 15. Jahrhundert setzte dann eine rege Bautätigkeit ein, die 1441 zur Fertigstellung des auf der Westseite gelegenen Rübenacher Hauses unter *Lancelot* und *Wilhelm vom silbernen Löwen* führte (der Name Eltz-Rübenach geht auf die Vogtei Rübenach bei Koblenz zurück, die Richard vom silbernen Löwen 1277 erworben hatte).

Die architektonische Vielfalt, die dem Besucher im Innenhof sofort ins Auge fällt, wird wesentlich mitgeprägt durch die Hofseite des **Rübenacher**

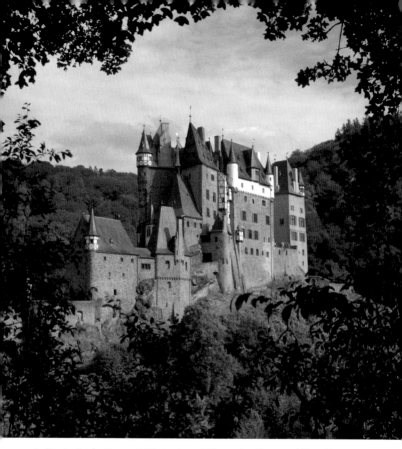

▲ *Westseite der Burg mit Pfortenhaus, Rübenacher Haus und Platt-Eltz*

Hauses [5] die mehreckigen Fachwerktürmchen, der in seiner Form schlichte und strenge, auf zwei Basaltsäulen ruhende Erkervorbau über der Eingangstür des Hauses und vor allem der architektonisch reizvolle spätgotische Kapellenerker.

Um 1300 wurde das **Haus Kleinrodendorf** hinzugefügt, im frühen 16. Jahrhundert das **Haus Großrodendorf** [**13–15**]. An deren Hoffront ist eine

auf drei Pfeilern ruhende gewölbte Vorhalle aufgebaut. Das daneben befindliche, in die Außenmauer eingelegte Madonnenmosaik stammt aus dem 19. Jahrhundert (der Name Eltz-Rodendorf geht zurück auf die Heirat *Hans Adolfs* mit *Katherine von Brandscheid zu Rodendorf* im Jahre 1563; er erwarb so die Herrschaft Rodendorf (franz. Châteaurouge) im Lothringer Amt Bouzonville und nannte sich nach ihr. Nach Fertigstellung der Rodendorfer Häuser setzt der Baubeginn der **Kempenicher Häuser [9 – 12]** ein, deren Hofseite durch ihre architektonische Komposition und ihr wohlgegliedertes Fachwerk den malerischen und reizvollen Gesamteindruck des Innenhofes abrunden. Mit dem unteren Ende des mächtigen achtseitigen Treppenturms stand eine Zisterne in Verbindung, die einst vom Hof zugänglich war und einen wichtigen Anteil der Wasserversorgung bestritt. Der Haupteingang der Kempenicher Häuser wird von einer Torhalle geschützt, in deren Obergeschoss ein auf zwei achteckigen Basaltpfeilern eingebautes Erkerzimmer liegt. Auf den die Pfeiler verbindenden Rundbögen befinden sich die Inschriften: BORGTORN ELTZ 1604 und ELTZ-MERCY, Hinweise auf den Baubeginn und die ersten Bauherren dieser Häuser. Erst unter *Hans Jacob von Eltz* und dessen Ehefrau *Anna Elisabeth von Metzenhausen* wurden die Bauarbeiten in verstärktem Maße fortgeführt und zu Ende gebracht. Daran erinnern noch die Schlusssteine des Kreuzgewölbes der Torhalle (1651) mit den Wappen Eltz und Metzenhausen und dieselben als prunkvolles barockes Allianzwappen aus Tuffstein unter den Mittelfenstern des Erkers aus dem Jahr 1661. Die gleichen Wappen befinden sich auch an den schmiedeeisernen Fensterkörben des Kempenicher Untersaales und auf einem Wappenschild am Hofgeländer.

Die 500-jährige Baugeschichte vereinigt von der Romanik bis in die Zeit des frühen Barock alle Stilrichtungen zu einem harmonischen Ganzen. Es entstand eine Randhausburg aus acht Wohntürmen, die eng um den Innenhof gruppiert sind.

Das Geschlecht derer von und zu Eltz hat sich vor allem um die Kurstaaten Mainz und Trier verdient gemacht und stellte in der Person des *Jacob von Eltz* (1510–1581) einen bedeutenden Kurfürsten in der Geschichte des Erzbistums Trier. Er studierte in Löwen, war u.a. 1564 Rektor der Hochschule zu Trier und wurde am 7. April 1567 zu Koblenz in der St. Florinskirche vom Domkapitel zum Kurfürsten gewählt. Jacob hatte im Gegensatz zu manchen seiner Vorgänger und auch anderen geistlichen Fürsten bei Antritt seiner Regie-

▲ *Burghof mit Kempenicher Haus*

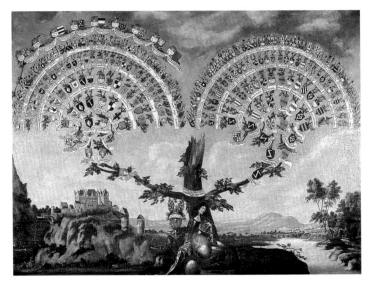

▲ *Ahnentafel der Familie Eltz, Ölgemälde von 1663*

rung längst die Priesterweihe empfangen. Er wurde einer der Hauptführer der Gegenreformation und sah in den Jesuiten den wichtigsten Bundesgenossen seiner Pläne.

Eine weitere bedeutsame Stellung im Trierer Kurstaat wurde dem Haus Eltz mit *Hans Jacob von Eltz* zuteil, der am 15. Juni 1624 das Erbmarschallamt vom Trierer Kurfürsten und damit den Oberbefehl im Kriege und die Führung der Ritterschaft erhielt.

Aber nicht nur in Trier, sondern auch in Mainz kamen die Eltzer zu Macht und Bedeutung. *Philipp Karl* wurde am 9. Juni 1732 vom Mainzer Domkapitel einstimmig zum Kurfürsten gewählt. Mit diesem Amt war er geistlicher Führer und mächtigster mächtiger Kirchenfürst nördlich der Alpen, Primus der deutschen Kirche und stand im Range gleich nach dem Papst. Als Reichserzkanzler leitete er, als mächtigste Person nach dem Kaiser, den Reichstag zu Regensburg. In Frankfurt rief Philipp Karl die acht anderen Kurfürsten ein, forderte sie zur Stimmabgabe auf und gab selber die neunte entscheidende Kurstimme ab.

Die Besitztümer des Hauses Eltz waren sehr umfangreich, insbesondere in den Kurstaaten Trier und Mainz. Die Eltzer Höfe zu Koblenz, Trier, Boppard, Würzburg, Mainz, Eltville u.a. zeigen die Schwerpunkte der Eltzischen Interessen. 1736 erwarb die Familie für 175000 Gulden rheinisch die Herrschaft Vukovar unweit von Belgrad. Diese Herrschaft, der bei weitem bedeutendste Besitz der Familie, war seit Mitte des 19. Jahrhunderts bis zur gewaltsamen Vertreibung im Jahr 1944 der Hauptwohnsitz der Linie Eltz vom goldenen Löwen, die seit dem Zweiten Weltkrieg im Eltzer Hof zu Eltville am Rhein lebt (seit dem 16. Jahrhundert heißt diese Hauptlinie des Hauses Eltz auch Eltz-Kempenich).

Kaiser Karl VI. verlieh 1733 zu Wien der Linie vom goldenen Löwen den Reichsgrafentitel aufgrund ihrer Verdienste in den Reformationswirren und in den Türkenkriegen. Darüber hinaus erteilte er ihr das Privileg, in des Kaisers Namen zu adeln, Notare zu erwählen, uneheliche Kinder zu legitimieren, bürgerliche Wappen mit Schild und Helmzier zu erteilen, öffentliche Schreiber und Richter zu ernennen, Leibeigene zu entlassen etc.

Burg Eltz ist eine der wenigen niemals gewaltsam zerstörten rheinischen Burgen. Durch geschickte Diplomatie, insbesondere der einzigen protestantischen Linie des Hauses Eltz-Bliescastel-Braunschweig, gelang es, die Wirren des 30-jährigen Krieges unbeschadet zu überdauern. Während des Pfälzi-

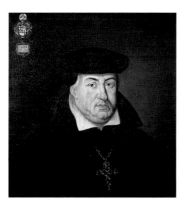

▲ Jacob III. von Eltz (1510–1581)

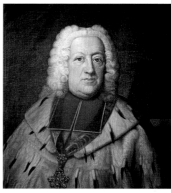

▲ Philipp Karl von Eltz (1665–1743)

schen Erbfolgekrieges (1688–1689), in dem ein Großteil der rheinischen Burgen zerstört wurde, gelang es *Johann-Anton von Eltz-Üttingen* als französischem Offizier, eine Zerstörung der Burg Eltz zu verhindern.

Während der französischen Herrschaft am Rhein (1795–1815) wurde *Graf Hugo Philipp* als Emigrant behandelt und dessen Güter am Rhein und im Trierischen eingezogen; er selbst wurde als »Bürger Graf Eltz« bezeichnet. Burg Eltz nebst dazugehörigen Gütern wurde der Kommandantur in Koblenz unterstellt. Später stellte sich jedoch heraus, dass Graf Hugo Philipp nicht emigriert, sondern in Mainz geblieben war, und so kam er 1797 wieder zur Nutznießung seiner Güter und Renten. Graf Hugo Philipp wurde 1815 durch Kauf des Rübenacher Hauses und Grundbesitz der Freiherren von Eltz-Rübenach alleiniger Besitzer der Burg, nachdem das Erbe der Linie Eltz-Rodendorf nach ihrem Aussterben 1786 schon an die Eltz-Kempenicher gefallen war.

Im 19. Jahrhundert hat dann *Graf Karl* im Zuge der Romantik und des wachsenden Interesses am Mittelalter sich für die Restaurierung der Stammburg eingesetzt. Die Restaurierungsarbeiten erstreckten sich auf die Zeit von 1845 bis etwa 1888 und verschlangen 184000 Mark. Graf Karl ließ von F.W. E. Roth eine »Geschichte der Herren und Grafen zu Eltz« erstellen, die 1890 in Mainz in zwei Bänden erschien. Nach Abschluss der Restaurierung, und schon vorher, haben bedeutende Persönlichkeiten des 19. Jahrhunderts Burg Eltz besichtigt und das Bemühen des Grafen Karl gewürdigt: erwähnt seien nur Kaiser Wilhelm II. und der große französische Dichter Victor Hugo sowie der englische Maler William Turner.

Seit mehr als 850 Jahren ist die Burg Eltz im Besitz der gleichnamigen Familie; der gegenwärtige Besitzer der Burg, Dr. Karl Graf von und zu Eltz-Kempenich, gen. Faust von Stromberg, lebt in Eltville am Rhein, wo die Familie schon seit Mitte des 18. Jahrhunderts einen Wohnsitz hat. Seit dieser Zeit leben Verwalter auf der Burg, die je nach der Zeit übliche Titel wie Schlosshauptmann, Kastellan etc. führen.

Rundgang

Die Führung beginnt in der **Empfangshalle** des Rübenacher Hauses. Zur Waffenhalle wurde der Raum erst im 19. Jahrhundert, im Zuge der Romantik. Ursprünglich wurden Waffen in gesicherten Räumen aufbewahrt. An der Fensterfront befinden sich eine vollständige Rüstung, Brustpanzer, Helme,

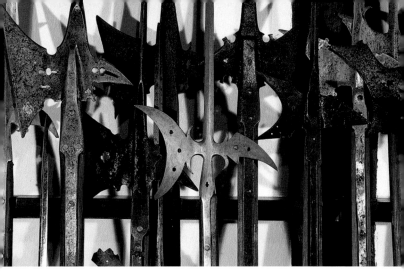

▲ *Hellebarden in der Eingangshalle des Rübenacher Hauses*

ein Ringhemd (Koller) und das Rüstzeug eines Fußsoldaten mit einem Rund-schild. Die ältesten Feuerwaffen der Sammlung sind Wall- oder Hakenbüch-sen des 15. Jahrhunderts. Weiterentwicklungen des 16. Jahrhunderts sind Lunten- und Radschlossbüchsen. Sie wurden mit Hilfe einer Lunte (Zünd-schnur) bzw. durch einen Feuerstein gezündet. Hellebarden (links und rechts von der Tür) waren die typischen Hieb- und Stichwaffen der Fußsoldaten ab dem 14. Jahrhundert. Man erkennt deutlich die Axt als Hiebwaffe, den Spieß oder die Pike als Stichwaffe und den Reißhaken, mit dem versucht wurde, den Ritter vom Pferd zu ziehen. Die orientalische Waffensammlung besteht aus wertvollen Krummsäbeln (Handschars), einem Rundschild und einer Viel-zahl von Reflexbögen und Pfeilen.

Der sich anschließende Raum, der **Rübenacher Untersaal**, ist ein typischer spätmittelalterlicher Wohnraum wohlhabender adliger Burgbewohner. Er ist architektonisch ursprünglich. Der Raum wurde durch einen Kamin beheizt. Ungefähr 30 der nahezu 100 Räume der Burg haben eine offene Feuerstelle; ein Beweis für den hohen Wohnwert des Bauwerks. Das übliche Möbel des Mittelalters zur Aufbewahrung der Gegenstände des täglichen Gebrauchs und anderer Dinge war die Truhe, die man auch als Transportkiste benutzte

Seite 12/13: *Burg Eltz nach Stanfield, um 1830* ▶▶

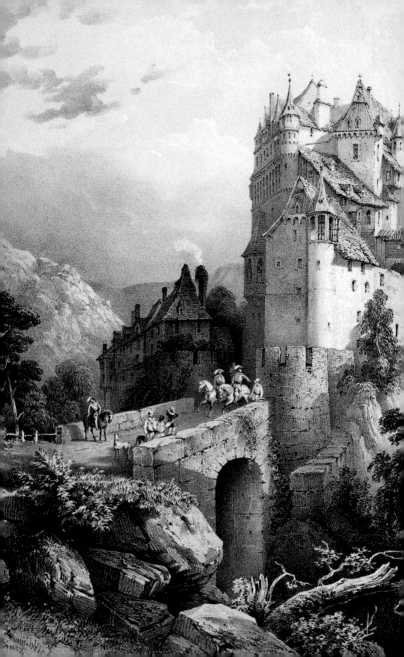

(Möbel, lat.: mobilis = beweglich). Der Falt- oder Scherenstuhl ist ebenso als Reisemöbel benutzt worden. Er wurde zusammengeklappt, nachdem man das Rückenteil herausgezogen hatte.

Die **flämischen Bildteppiche** (ca. 1580) sind Verduren (franz.: vert = grün), wegen des grünen Hauptfarbtons. Dargestellt werden Tiere und Pflanzen, die z.T. sehr exotisch wirken, typisch für diese Zeit, in der die Europäer allmählich die gesamte Welt kennen lernten und ihre neuen Eindrücke in Bildern festzuhalten versuchten. Die Uhr ist süddeutsch, Ende 15. Jahrhundert, und hat ein spätgotisches Zifferblatt. Außerordentlich bemerkenswert sind die **Tafelbilder**:

Links auf der Fachwerkwand eine »Gregorianische Blutmesse« (1494) aus der Kölner Malerschule, über der Tür »Die Anbetung der Hl. Drei Könige« (ca. 1500). *Lucas Cranach der Ältere*, einer der bedeutendsten deutschen Maler des 16. Jahrhunderts, malte um 1540 die »Madonna mit der Traube«. Die »Kreuzigungsszene« (1495) zwischen den Fenstern ist wiederum aus der Kölner Malerschule. An der Kaminwand des Raumes ist eine »Anbetungsszene« aus der Schule Cranachs zu sehen und ein Bild wahrscheinlich aus der Werkstatt des Südtiroler Malers und Bildschnitzers *Pacher*, das eine aufgeschlagene Bibel darstellt (frühes 16. Jahrhundert).

Über eine enge Stiege erreicht man das im Obergeschoss des Rübenacher Hauses liegende große **Schlafgemach**. Die flächenfüllenden dekorativen Blumen- und Rankendarstellungen in den Wandmalereien entstanden im 15. Jahrhundert und wurden im 19. Jahrhundert restauriert.

Die bildlichen Darstellungen im spätgotischen **Kapellenerker** beginnen mit der Verkündigung Mariens im Gewölbe und reichen über die Anbetung der Weisen in den Glasbildern bis zur Kreuzigung und Kreuzabnahme Christi in den Wandmalereien. Das **Bett** (größtenteils 1520) mit spätgotischem Faltwerk, Jagd-, Kampf- und Turnierszenen auf dem Gesims des Baldachins und Ahnenwappen auf der Frontseite, wurde so hoch gebaut, um die Raumwärme besser auszunutzen. Auch die Vorhänge sind ein Wärmeschutz. Der **Stollenschrank** (Köln, um 1560) ist eine Truhe, die man auf Stollen gestellt hat. In einem Fachwerkerker befindet sich eine von 20 Toiletten der Burg. – Die angrenzenden Räume sind rechts ein **Ankleidezimmer** mit spätgotischen Wandmalereien (restauriert im 19. Jahrhundert) und links ein **Schreibzimmer** mit Bemalung von 1882.

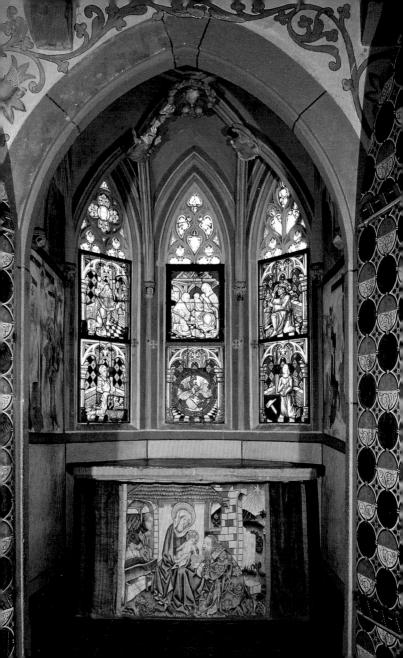

Der erste Raum des **Rodenhofer Hauses** ist das **Kurfürstenzimmer**. Zu dieser Bezeichnung kam es sicherlich erst im 19. Jahrhundert, als die Porträts der beiden *Kurfürsten Philipp Carl* und *Jakob* in diesen Raum kamen. Das Mobiliar besteht aus einem Schrank aus der Zeit des Barock und vier Stühlen aus der Zeit des Rokoko (wahrscheinlich flämisch, erste Hälfte 18. Jahrhundert). Dekorativer Mittelpunkt des Raumes ist ein Bildteppich aus der Werkstatt der Gebrüder *van der Brüggen* aus Brüssel (um 1680). Er versinnbildlicht die Jahreszeit Herbst durch den Aufbruch zur Jagd mit Hunden und Jäger, in der Girlande mit den Früchten des Herbstes und durch den Widderkopf als dem Symbol der Fruchtbarkeit.

Höhepunkt der Führung ist für viele Besucher der **Rittersaal**. Dieser Fest- und Verhandlungssaal ist der größte Raum der Burg. Er war allen Familien zu gemeinsamen Zusammenkünften zugänglich. Die Narrenmasken unter dem Mittelbalken und in einzelnen Ecken des Raumes als Symbol der Redefreiheit und die Schweigerose über dem Ausgang als Symbol der Verschwiegenheit weisen auf diesen ursprünglichen Charakter hin. Im Gesims unter der schweren Eichenbalkendecke repräsentiert sich das vornehme und mächtige Geschlecht derer von Eltz in den Wappen der verwandten adligen Familien. Wappen sind Erkennungszeichen, die auf der Abwehrwaffe der Ritter, dem Schild, angebracht waren (Waffe, mittelhochdeutsch = Wappen). Die Heraldik in dieser Form entwickelte sich schon zur Zeit der ersten Kreuzzüge. In eleganten Wohn- und Festräumen war es durchaus üblich, die kalten Wände mit dekorativen Behängen zu gestalten.

Um 1700 entstand im Brüsseler Raum der **Bildteppich** mit dem Nachtmahl des griechischen Sonnengottes Helios mit der Mondgöttin Selene. Die Sammlung der kleinen **Kanonen** aus dem Jahr 1730 wurde im Maßstab von etwa eins zu sechs gefertigt. Es sind sehr genaue Miniaturen von üblichen Geschützen des 18. Jahrhunderts. Gebrauchsspuren in den Rohren weisen darauf hin, dass sie auch mit scharfer Munition beschossen wurden. Zwischen den Fenstern des Rittersaales steht ein **Maximilianischer Riffelharnisch** von 1520, der nach Kaiser Maximilian – dem sogenannten letzten deutschen Ritter – benannt ist. Die Gesamtausrüstung eines Ritters wog bis zu 40 kg. Die Harnische links und rechts davon stammen aus dem späten 16 Jahrhundert. Außerdem sind drei eiserne **Truhen** aus dem 16. Jahrhundert zu sehen. In ihren schweren Deckeln werden von dem im Mittelpunkt befindli-

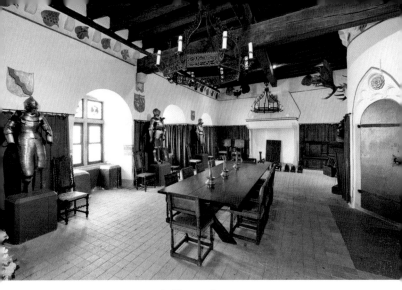

▲ *Rittersaal*

chen Schloss mit einem Schlüssel durch einfache Drehung sieben Schnapp-
riegel gleichzeitig bewegt.

Das ein Stockwerk tiefer liegende **Wamboldt-Zimmer** ist eingerichtet mit
einem reich intarsierten süddeutschen Schrank um 1600, mit vier Stühlen
(Brettschemeln) des 17. Jahrhunderts, Wäschepresse, Spinnrad, Haspel und
Porträts aus dem 16. und 17. Jahrhundert.

Der anschließende Raum, das sogenannte **Comtessenzimmer**, ist einer
von vielen Wohnräumen der Burg. Es war üblich, dass man Holzbalkendecken
mit einem Lehmputz versah und weiß kalkte. Die **Einrichtung**: ein Brautbett,
Nadelholz bemalt, Franken, um 1525; fünf Kinderbildnisse aus dem 18. Jahr-
hundert. – In der Wandnische ist eine **Keramiksammlung** des 16. bis 18. Jahr-
hunderts zu betrachten. Die Humpen, Krüge und Schnellen sind aus dem
Westerwald, Siegburg, Raeren und Creussen, Zentren der Gebrauchskeramik
dieser Zeit.

Die **Wendeltreppe**, die ein Geschoss tiefer führt, ist die platzsparendste
Möglichkeit einer Treppenkonstruktion und im Burgenbau häufig. Die Win-
dung der Treppe von rechts oben nach links unten begünstigte den Verteidi-

ger der Burg, da er die Waffe in der rechten Hand, der Kampfhand, in der rechten Kurve führen konnte. Sie benachteiligte aber den Angreifer durch die für ihn entgegengesetzte Windung.

Der sogenannte **Fahnensaal** ist der architektonisch aufwendigste Raum der Burg. Das Gewölbe ist ein spätgotisches Sterngewölbe. Die Steinrippe ist hierbei nicht nur Träger der Decke, sondern auch ein dekoratives steinernes Ornament. Diese elegante Art des Gewölbes findet man nur in vornehmsten Wohnräumen. Die **Glasmalerei** im Erker stellt den heiligen Georg im Kampf mit dem Drachen dar. Der heilige Georg war der Schutzpatron der christlichen Ritterschaft. Die Konsoluhr (16. Jahrhundert) und ein Kachelofen (1871) vervollständigen die Einrichtung. Der Kachelofen, ein sogenannter Evangelistenofen (die vier Evangelisten sind neben Familienwappen zu sehen), wurde vom Nebenraum, der Küche, beheizt. Der Fußboden des Raumes ist teilweise Mitte 13., teilweise Ende 15. Jahrhundert.

Die spätmittelalterliche **Burgküche** hat noch den ursprünglichen Charakter von 1490. Der Raum ist rein zweckmäßig eingerichtet. Von hier aus wurde die Eltz-Rodendorfer Familie versorgt. Über dem offenen Feuer der Herdstelle hingen kupferne Kessel. Der Kesselhaken ermöglichte ein Verstellen der Höhe des Topfes und damit ein Regulieren der Wärme. Der Backofen ist mit Tuffstein (vulkanisches Gestein) ausgemauert. Beim Verbrennen von Reisig und Holz erhitzte sich dieser Stein, so dass man auf ihm Brot backen konnte. Ein Spülstein befindet sich in der Fensternische, davor ein Hauklotz aus Eichenholz, auf dem das Wild zerlegt und Fleisch bereitet wurde. Die Mehltruhe (Frontstollentruhe) ist ein Gebrauchsmöbel des 15. Jahrhunderts. Die Ringe im Gewölbe dienten zum Aufhängen von Lebensmittelvorräten. – Im Wandschrank und in der Vorratskammer befinden sich Gebrauchsgefäße aus verschiedenen Jahrhunderten.

Ein Besuch der Burg Eltz ist ein Gang durch mehr als achthundertfünfzig Jahre rheinisch-moselländischer Kulturgeschichte, das Erleben der Wirklichkeit der Vergangenheit durch unmittelbaren Kontakt mit dem, was uns davon geblieben ist. Burg Eltz – im 19. Jahrhundert häufig Motiv der Malerei der Romantik und Anziehungspunkt u.a. für den Dichter Victor Hugo und den Maler William Turner – hat bis heute keineswegs an Anziehungskraft verloren; im Gegenteil. Tausende von Menschen beweisen das Jahr für Jahr mit ihrem Besuch und erleben die Romantik der Burg in den Wäldern.

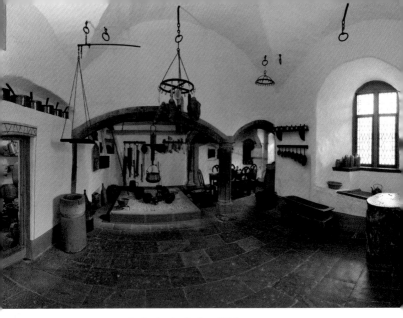

▲ *Rodendorfer Burgküche*

Schatzkammer

Die umfangreiche Kunstsammlung, die in der heutigen Schatzkammer zu sehen ist, wurde 1981 der Öffentlichkeit zugänglich gemacht. Die fünf Räume in den untersten Geschossen des Rübenacher Hauses, in denen die Sammlung ausgestellt ist, waren ursprünglich Lager- und Versorgungsräume. Im Zuge der großen Restaurierungsarbeiten von 1975–1981 wurden sie baulich gesichert und als Museum hergerichtet. Die in ihrem architektonischen Erscheinungsbild sehr unterschiedlichen spätmittelalterlichen Räume vermitteln einen Eindruck von der organischen, sich an den natürlichen Gegebenheiten orientierenden Form des Gebäudes, die von dem Felsen bestimmt wurde, auf dem die Burg entstand. Die sich über vier Untergeschosse erstreckenden Räume boten sich aufgrund ihrer Größe und Form sowie der günstigen Treppenverbindung zur Einrichtung des Museums an.

Die Schatzkammer vervollständigt und vertieft die kulturhistorische Darstellung der Burgführung. Alle ausgestellten Stücke haben Mitgliedern des gräflichen Hauses gehört und sind zumeist zum Zeitpunkt ihrer Entstehung für den tatsächlichen Gebrauch erworben worden. Die ca. 500 Exponate bestehen aus Gold- und Silberschmiedearbeiten, Elfenbeinschnitzereien, Münzen, Medaillen, Schmuck, Gläsern, Porzellan, Bestecken, Textilien, Kleidungsstücken, Waffen, Rüstungen sowie sakralen Gegenständen.

Im ersten Raum, der großen Eingangshalle, sind neben prunkvollen **Jagdwaffen** aus dem 17. und 18. Jahrhundert persönliche Gegenstände des Kurfürsten Phillip Karl von Eltz (1665–1743) und anderer prominenter Mitglieder der Familie Eltz ausgestellt. Besonders zu erwähnen ist die im vorderen Teil des Raumes zu sehende Statue des als Brückenheiligen bekannten **Johannes von Nepomuk**, die 1752 von Franz Christoph Mäderl in Augsburg gefertigt wurde. Sie ist in Silber getrieben und gegossen, vollrund ausgearbeitet und teilvergoldet. Die 1,10 Meter hohe Figur steht auf einem 40 cm hohen, schwarz lackierten und reich verzierten Holzpostament, auf dessen Mittelkartusche sich das Wappen der Stifter befindet. Die Statue ist in ihrer handwerklichen und künstlerischen Qualität typisch für die Augsburger Silberschmiedekunst des 18. Jahrhunderts. Im hinteren Teil des Raumes befindet sich außerdem eine **Höchster Porzellansammlung**, Gläser aus dem 18. Jahrhundert und eine Sammlung von **Uhren** aus dem 16. und 18. Jahrhundert.

Der sich anschließende Raum ist von einem mittelalterlichen Kreuzgratgewölbe und einem mächtigen Mittelpfeiler geprägt. Er zeigt Gegenstände aus den einstigen Besitzungen der Familie Eltz in Vukovar, u. a. **Wiener Porzellan** aus dem 18. Jahrhundert, **Bronzeleuchter, Möbel** und **Geschirr**. Außerdem sind zwei **Porträts** des Grafen Karl zu Eltz und seiner Gemahlin zu sehen.

Über eine enge Treppe erreicht man die Rüstkammer, die von ihrer über 500 Jahre alten Eichendecke dominiert wird. In diesem Raum ist eine **Waffensammlung** ausgestellt, die von Schwertern und Degen bis zu Armbrüsten und Schießprügeln reicht. Die **Prunkrüstung** neben dem Durchgang entstand um 1500. Im sich anschließenden tonnengewölbten Raum sind **Gold- und Silberschmiedearbeiten** und **Elfenbeinschnitzereien** zu sehen. Die Leuchter links und rechts neben den Treppen entstanden 1630 in Augsburg. In der Vitrine befinden sich eine **Prunkschale** von 1680, die Alexander den Großen zeigt, unterschiedliche **Trinkgefäße** in Reitergestalt, eine **flämi-**

Schatzkammer: Diana auf dem Hirsch, Augsburg um 1600 ▶

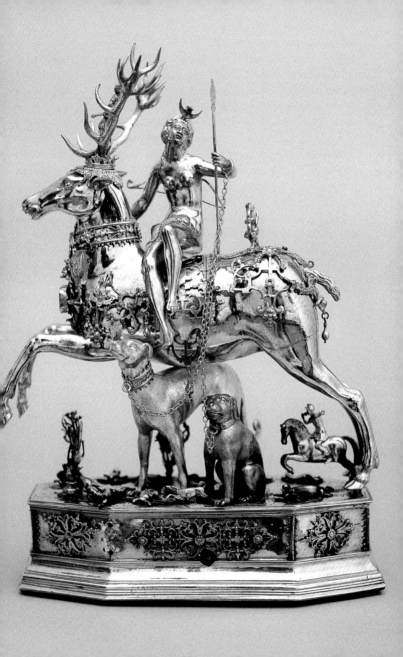

sche Miniatur aus Elfenbein, die den heiligen Georg darstellt (um 1420), **Humpen** und **Prunkbecher** aus Elfenbein und Bernstein mit vergoldeten Silberbeschlägen. Die vergoldeten **Reiterfiguren** stellen u.a. den Schwedenkönig Gustav Adolf dar, sie sind in Silber getrieben und gegossen und entstanden um 1650 in Augsburg.

Eine weitere Treppe führt in das tiefste Gewölbe der gesamten Burganlage. Hier sind **sakrale Gegenstände**, **Schmuck** und **Kuriositäten** ausgestellt. In den Tischvitrinen befinden sich Schmuck, ein reich verziertes ungarisches Schwert, Kämmererschlüssel, Münzen und Medaillen. In der anschließenden Vitrine sind u.a. drei Tafelschiffe aus dem 17. Jahrhundert zu sehen. Die auf einem Hirsch reitende **Jagdgöttin Diana** entstand um 1600 in Augsburg und diente als Trinkspiel. Sie bewegte sich auf ihrem uhrwerkgetriebenen Fahrsockel über den festlich gedeckten Tisch und musste von der Person, vor der sie stehen blieb, geleert werden. Das **Ungeheuer**, halb Drache, halb Wildschwein, aus einer Kokosnuss mit Gold- und Silberarmierung diente als Behälter. Die allegorische Darstellung »**Die Völlerei von der Trunksucht befördert**« – in Form einer Schubkarre, in der ein fettwanstiger Fürst von einem Bacchus geschoben wird – ist ebenfalls ein Gefäß. Außerdem sind eine rheinische Monstranz (Silber, vergoldet mit Email, 1340), ein Rauchfass (Bronze, 1240), ein Weihwasserbehälter (1150) und weitere Messkelche der Familie Eltz zu sehen. Die über drei Etagen führende Ausgangstreppe, die ursprünglich auch als Rutsche für die in den Gewölben lagernden Weinfässer diente, führt durch die über vier Meter dicke Außenwand des Rübenacher Hauses zurück in den Durchgang zum Innenhof.

Aufnahmen: Dieter Ritzenhofen, Münstermaifeld. – AV-Studio Wolfgang Kaiser, 56332 Wolken, www.SKYCAM-TV.de: Seite 3. – Martin Jermann, F. G. Zeitz KG Königssee: Seite 5. – Landesamt für Denkmalpflege Rheinland-Pfalz, Mainz: Grundriss Seite 23.

Titelbild: *Nordseite der Burg Eltz*
Rückseite: *Schatzkammer: Ritter zu Pferd, spätes 16. Jahrhundert*

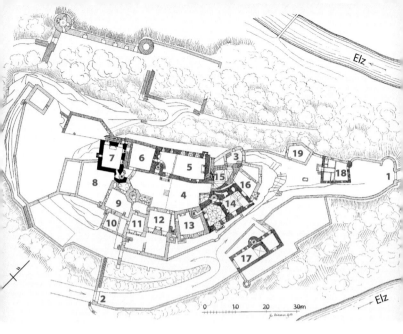

▲ *Grundriss der Burg Eltz*

1 Äußerer Torbau
2 Talpforte
3 Inneres Burgtor
4 Innenhof
5 Rübenacher Haus

6 Terrasse
7 Platt-Eltz
8 Amtmannsgärtchen
 (»Alte Burg«)
9–12 Kempenicher Häuser

13–15 Rodendorfer Häuser
16 Kapellenbau
17 Remisenbau
18 Goldschmiedehaus
19 Handwerkerhäuschen

Burg Eltz

Bundesland Rheinland-Pfalz
Gräflich Eltz'sche Kastellanei Burg Eltz
56294 Münstermaifeld
Tel. 02672/95050-0 · Fax 02672/95050-50
www.eltz.de · E-Mail: burg@eltz.de

Die Burg Eltz ist vom 1.4. bis zum 1.11. für den Besuch geöffnet:
täglich von 9.30 Uhr bis 17.30 Uhr (Beginn der letzten Führung)

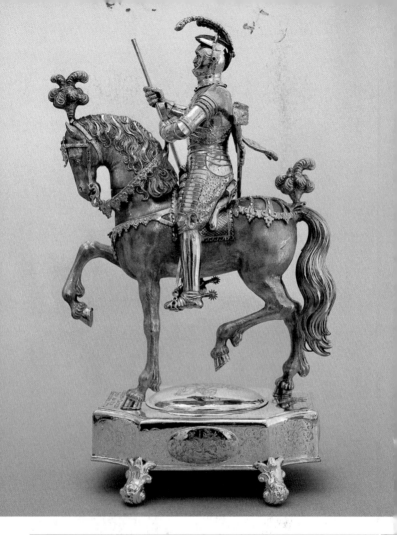

DKV-KUNSTFÜHRER NR. 285
28. Auflage 2014 · ISBN 978-3-422-02183-9
© Deutscher Kunstverlag GmbH Berlin München
Paul-Lincke-Ufer 34 · 10999 Berlin
www.deutscherkunstverlag.de